老子道德經書法彙

癸巳仲夏 孟生白題

李燕生簡介

李燕生，一九五三年生於北京。幼承庭訓，天聰好學，六歲起隨其父習書讀史。十二歲師從書壇巨匠康殷先生。於甲骨鍾鼎、秦漢璽印、碑版石刻、歷代法帖精研細磨，漸得真諦。一九七六年至一九八五年就職於故宮博物院，居紫禁城十載，專職從事書法篆刻研究與創作。盡窺歷代名家法帖真迹，深得古典書體精髓。同時得到故宮博物院金石書法大家羅福頤先生、金禹民先生的悉心指教，藝乃益精。一九八五年至二○○五年在日本講學並進行書畫創作。負笈海外二十年，潛心詩書畫印，每日水墨丹青。李燕生的作品宗秦法漢，融古通今，高潔、淡雅、清悠、彌遠的意境是他的一貫風格。三十年來相繼出版了《春風渡渭水》、《漢籍名言百選》、《李燕生東瀛書法集》、《李燕生東瀛篆刻集》等諸多書畫篆刻集。同時，經常在中國、日本、美國以及香港、臺灣等地區舉辦個人書畫篆刻集。二○○五年五月中國美術館為李燕生先生舉辦了《李燕生書畫篆刻展》，文物出版社出版了《李燕生書畫篆刻集》。二○○六年江蘇省宜興市設立『李燕生藝術館』，二○一○年上海古籍出版社出版了《藝海揚帆》詩、書、畫、印精品集。同時又出版了《佛光禪影》彩墨集。

目前，李燕生擔任中國教育電視臺藝術委員會委員、中國書畫藝術家協會副主席、中國藝術品評估委員會副主席。在海外擔任日本東京墨緣會會長、圓功禪拳研究會會長。

書道淺論　　　　李燕生

書者文人之餘技也，古之書家也必先識文而後習墨。先誦詩而後書法，是謂文人習書之途徑。書有鍾張

羲獻之迹，猶文之有經史百家也。溯之為源，源而成法，法而成譜。學不可不博，文不可不讀，書不可不

摹。通古知方能辨古，知古而明今，由博而返約，所謂窮六藝於懷抱，究八體於毫端。自戰國秦漢以降，

書之形體遞變，自甲骨、篆、隸、草、行、楷，漸趨簡易，而古法逮盡。至今亦無復古雅蒼渾之貌矣。

殷商時代之甲骨乃漢字之祖，稚趣天然，剛勁挺拔。春秋戰國之金文，樸鬱敦厚，銘金雋永。秦漢之小

篆，靈秀舒暢，飛動天然，後世印人多奉為法。余最喜戰國古璽，印之極峰也。其篆法獨特，結體奇險，章

法多變，渾然天成。秦之李斯，漢之許慎，唐之李陽冰，元之趙孟頫。而清大家輩出，鄧石如、吳讓之、趙

之謙、楊沂孫、吳昌碩風神迥異，各領風騷。其間首推鄧石如異軍突起，以篆隸稱雄天下，千古獨步。

縱觀漢碑百種，為隸之天下，古樸蒼勁，靈動渾穆。《張遷碑》之古拙蒼雄，《石門頌》之空靈飄逸，

《曹全碑》之清柔秀雅，《史晨碑》之端懿平正，《夏承碑》之古篆蒼渾，漢隸千碑百異，瑰麗亙古。而後

世學隸能得其神者實鳳毛麟角。用筆多平直刻板，行筆或疾，無畫沙之沉雄彌古，無漏痕之天趣流動，無折

股之挺拔內柔。元明善隸者多，但出其窠臼者少。而清代之鄧石如獨超千古，雄視百代。篆書蒼勁古雅，而

隸書獨具匠心，以篆之筆法作隸，流動自然，渾然天成，其後如吳讓之也多習其風。趙之謙以漢碑額篆參

之，結體奇險流動，筆法中鋒兼側，別具風神。清末之吳昌碩取《石鼓文》篆法入印，篆刻橫空出世，力掃

千軍，篆書為近代獨尊，後世其影響力甚廣，更影響東瀛之書壇，至今以學吳篆而為其榮者甚眾。

梁武帝評書至右軍謂『龍跳天門，虎臥鳳閣』。觀其《快雪》、《平安》、《何如》、《奉橘》諸帖，

無不神采飛揚，精倫絕世。歷代書家奉義之為書聖，後世學書者多奉為圭臬。書聖之尊或有太宗之偏愛，如

尊王書為法帖，而《蘭亭》隨葬昭陵，名揚天下。吾更喜陸機之《平復帖》，用筆古拙蒼勁，樸雅流動。如

漢竹帛之簡牘，橫絕千古，風神超邁，可窺晉人書法之真貌。余苦習卅載，而難得其神。真謂傳世墨迹之神

品，嘆為觀止。後世學『二王』者甚眾，而學《平復》者鮮矣，近又得觀隋人之《出師頌》，其用筆柔媚凝

滯，比之《平復》霄壤也。北魏書多石窟造像石刻，有《中岳靈廟碑》、《石門銘》、《鄭文公碑》、《雲峰山摩崖》、《張猛

龍碑》、《張玄墓志》、《高貞碑》、梁之《瘞鶴銘》、劉宋之《爨龍顏碑》、余最喜《石門銘》、《鄭

道昭》。《石門》險絕橫奇，意在象外。《道昭》古雅蒼雄，境界高華，道法自然，非人力可為也，千年風

化，更添一層天籟之光。

隋碑有絕精之作，《龍藏寺碑》、《蘇孝慈碑》、《董美人墓誌》，此三帖余臨習三十餘載，其靈動自

然、秀雅端莊之態，是我在故宮博物院書寫匾額之書體。智永取元常《宣示》，用筆曲折婉轉、沉着收束。

所謂力透紙背者。比魏碑端莊自然，較唐碑靈動流暢。

唐為書之鼎盛時期，是書家眾多、大家競出之時代，唐初歐陽詢、虞世南、智永並稱神品。歐書驚奇

跳駿，外露筋骨。虞書蕭散靈和，內含剛柔。自唐以後，此法漸漸盡矣。褚遂良習右軍真書，古雅絕俗。

米芾云：「褚書如慈戰馭馬，舉動隨人定，而別有一種驕色。」虞世南之《孔子廟堂碑》、褚遂良之《聖教

序》、歐陽詢之《九成宮》、孫過庭之《書譜》、唐太宗之《晉祠銘》、李邕之《岳麓寺碑》、張旭之《古

詩四帖》、顏真卿之《多寶塔碑》、柳公權之《玄秘塔碑》、懷素之《自敘帖》皆唐名碑法帖。余初習

顏魯公《多寶塔》、《勤禮碑》，後習歐陽詢《九成宮》。拜師康殷先生後，棄唐碑而習隋碑，後自選魏之

《鄭文公碑》、《石門銘》，臨習四十餘年，兼參隸意，成今日之面貌。楷書入唐，便入廟堂宮闕之中，結

體嚴正，卻失自然天籟之趣。草書余喜陸機之《平復帖》，參孫過庭之《書譜》，古意蒼然之氣，悠然婉轉

之風，成吾今日之風格。

宋米芾少壯時未能立家，後遍摹古帖，時有集字之諷，錢穆文言其刻畫太甚，宜以自勢為先，元章大

悟，脫盡刻板而自出機杼。

東坡少摹徐會稽，中年學顏魯公，晚年喜李北海，學書懸帖壁間，觀之得其意，儋州歸來，挾大海風濤

之氣，作字如古槎怪石，怒龍噴浪。

後睹懷素《自敘》，以側險為勢，以橫逸為功，自謂得藏真三昧。

《北碣集》云：山谷草聖不下顛張醉素，然真書則有顏無體之評，晚年入峽江，見長年蕩槳乃悟筆法，

蘇東坡之《赤壁賦》、《寒食帖》，黃庭堅之《松風閣》詩卷，米芾之《苕溪帖》、《蜀

素帖》，蔡襄之《顏真卿告身跋》，宋四大家中以米元章造詣最高，余喜其流暢自如之態，曾臨摹多年，後

不尚賢，使民不爭。

不貴難得之貨，使民不為盜，不見可欲，使民心不亂。是以聖人之治，虛其心，實其腹，弱其志，強其骨。常使民無知無欲，使夫智者不敢為也。為無為，則無不治。





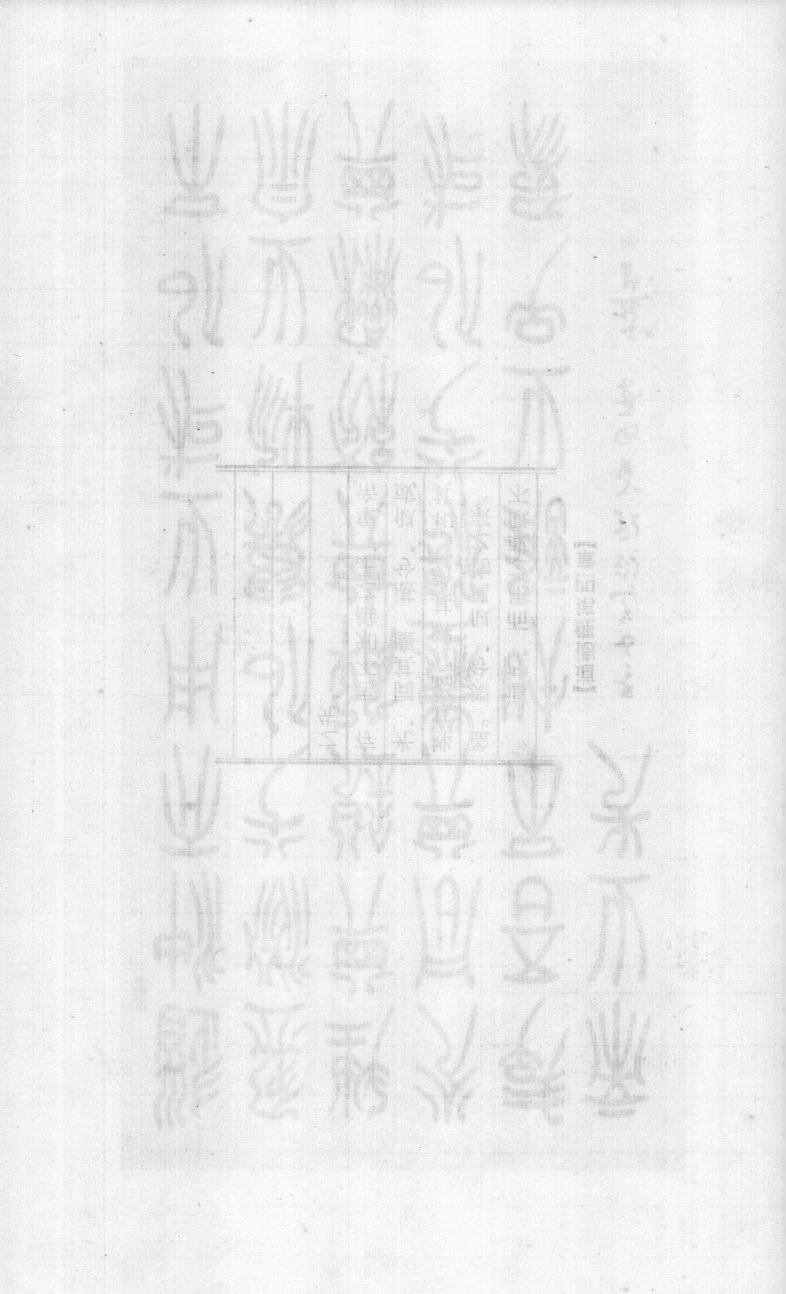

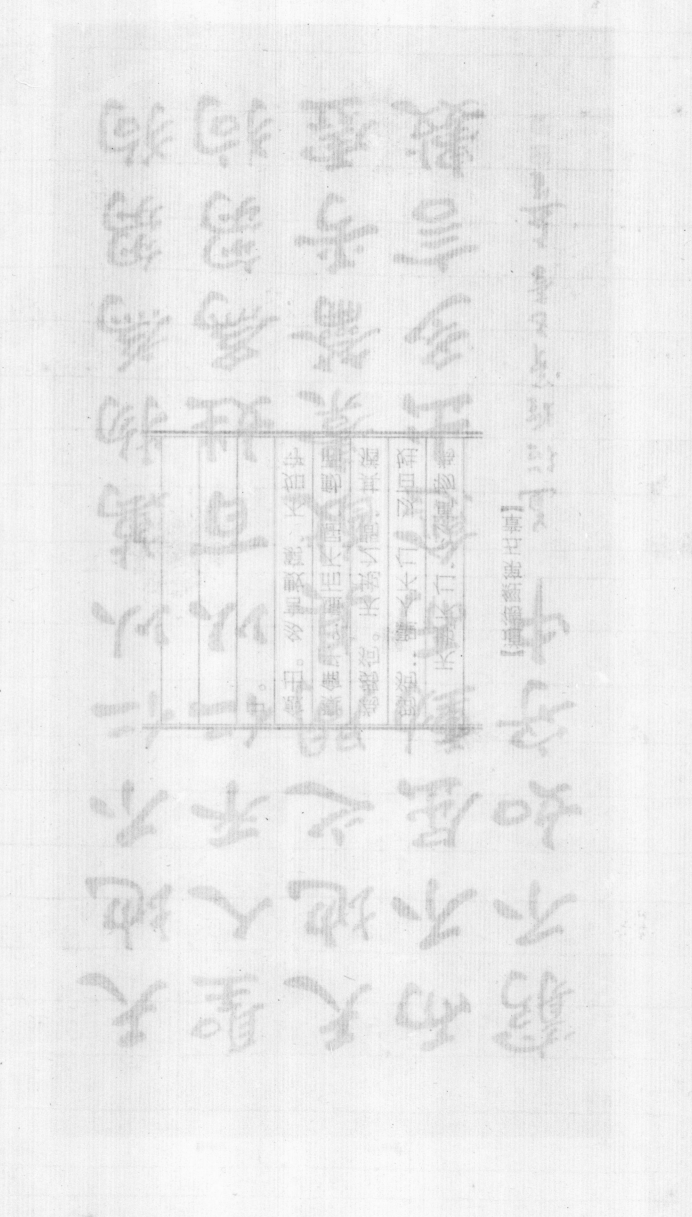

【道德經第七章】

天長地久。天地所以能長且久者，以其不自生，故能長生。是以聖人後其身而身先，外其身而身存。非以其無私邪？故能成其私。

草書

風急天高猿嘯哀
渚清沙白鳥飛迴
無邊落木蕭蕭下
不盡長江滾滾來
萬里悲秋常作客
百年多病獨登臺
艱難苦恨繁霜鬢
潦倒新停濁酒杯

【道德經第八章】

上善若水。水利萬物而不爭。處眾人之所惡，故幾於道。居善地，心善淵，與善仁，言善信，政善治，事善能，動善時。

夫唯不爭，故無尤。

【道德經第九章】

持之盈之，不如其已。揣而銳之，不可常保。金玉滿堂，莫之能守。富貴而驕，自遺其咎。功成名遂，身退，天之道。

草书

书法作品（草书）

【道德經第十二章】

五色令人目盲，五音
令人耳聾，五味令人口
爽，馳騁畋獵令人心發
狂，難得之貨令人行妨。
是以聖人，為腹不為目，
故去彼取此。

寵為天下若可寄天下

愛貴以身為天下若可寄以

若若為吾身及吾無身何

苦辱何謂貴大患若身吾

為下得之若驚失之若

是謂寵辱若驚何謂

故貴以身為天下若驚

何謂貴大患若身吾所

以有大患者為吾有身

及吾無身吾有何患故貴

致虛極。守靜篤。萬物並作，吾以觀復。夫物芸芸，各復歸其根。歸根曰靜，是謂復命。復命曰常，知常曰明。不知常，妄作凶。知常容，容乃公，公乃王，王乃天，天乃道，道乃久，沒身不殆。

【道德經第十七章】

太上，下知有之。其次，親而譽之。其次，畏之，侮之，信不足，有不信。猶其貴言，功成事遂，百姓謂我自然。

【道德經第二十一章】

孔德之容，惟道是從。

道之為物，惟恍惟惚。惚兮恍兮，其中有象；恍兮惚兮，其中有物。窈兮冥兮，其中有精。其精甚真，其中有信。自古及今，其名不去，以閱眾甫。吾何以知眾甫之狀哉？以此。

【道德經第二十七章】

善行，無轍迹。善言，無瑕
謫。善計，不用籌算。善閉，無
關楗而不可開。善結，無繩約而不
可解。是以聖人常善救人，故無
棄人。常善救物，故無棄物。是謂
襲明。故善人，不善人之師。不善
人，善人之資。不貴其師，不愛其
資，雖智，大迷，是謂要妙。

知其雄，守其雌，為天下溪。為天下溪，常德不離，復歸於嬰兒。知其白，守其黑，為天下式。為天下式，常德不忒，復歸於無極。知其榮，守其辱，為天下谷。為天下谷，常德乃足，復歸於樸。樸散則為器，聖人用之，則為官長。故大制不割。

云青青兮欲雨　水澹澹兮生烟
列缺霹雳　丘峦崩摧
洞天石扉　訇然中开
青冥浩荡不见底　日月照耀金银台
霓为衣兮风为马　云之君兮纷纷而来下
虎鼓瑟兮鸾回车　仙之人兮列如麻
忽魂悸以魄动　恍惊起而长嗟
惟觉时之枕席　失向来之烟霞

【道德經第二十九章】

將欲取天下而為之，吾見其不得已。天下神器，不可為也。為者敗之，執者失之。故，物或行或隨，或呴或吹，或強或羸，或載或隳。是以聖人去甚、去奢、去泰。

【道德經第三十章】

以道佐人主者，不以兵強
天下，其事好還。師之所處，
荊棘生焉。大軍之後，必有凶
年。故善者，果而已，不敢以
取強。果而勿矜，果而勿伐，
果而勿驕，果而不得已，是果
而勿強。物壯則老，是謂不
道，不道早已。

知人者智，自知者明。勝人者有力，自勝者強。知足者富。強行者有志。不失其所者久。死而不亡者壽。

【道德經第三十六章】

將欲歙之，必固張之。將欲弱之，必固強之。將欲廢之，必固興之。將欲奪之，必固與之。是謂微明。柔弱勝剛強。魚不可脫於淵，國之利器不可以示人。

【道德經第三十七章】

道常無為而無不為。

侯王若能守，萬物將自化。化而欲作，吾將鎮之以無名之樸。無名之樸，亦將不欲。不欲以靜，天下將自正。

道常無為而無不為侯王
若能守萬物將自化化而
欲作吾將鎮之以無名之
樸無名之樸亦將

不欲不欲以靜天下以將自
自也爾節文章並書

【道德經第四十二章】

道生一，一生二，二生三，三生萬物。萬物負陰而抱陽，沖氣以為和。人之所惡，唯孤、寡、不穀，而王公以為稱。故物或損之而益，益之而損。人之所教，亦我義教之，強梁者不得其死。吾將以為教父。

道生一二生二二生三三生萬物萬物負陰而

抱陽沖氣以為和人之所惡惟孤寡

不穀而王公以為稱故物或損之而益

之而損人之所教亦我為教之強梁者

不得其死吾將以為教父

第四十二章

壬辰初春士於京華廉玉府

李越書

天下森及兮。

益。

不畫無懼兮无

間，軍憂兮民衆愛兮衆

不兮軍憂兮。涕音天下無

天下兮王乘，喜語天

〔真蹟續集第四十五章〕

【道德經第四十七章】

不出戶，知天下。不窺牖，見天道。其出彌遠，其知彌少。是以聖人，不行而知，不見而明，不為而成。

篆書四條屏之一

聖人無常心。以百姓心為心。善者，吾善之。不善者，吾亦善之，德善。信者，吾信之，不信者，吾亦信之。德信。聖人在天下惵惵，為天下渾其心，百姓皆注其耳目，聖人皆孩之。

無邊落木蕭蕭下

不盡長江滾滾來

萬里悲秋常作客

百年多病獨登臺

艱難苦恨繁霜鬢

潦倒新停濁酒杯

【道德經第五十二章】

天下有始，以為天下母。既得其母，以知其子。既知其子，復守其母，沒身不殆。塞其兌，閉其門，終身不勤。開其兌，濟其事，終身不救。見小曰明，守柔曰強。用其光，復歸其明，無遺身殃，是為襲常。

草書

天下皆知美之為美，斯惡已；皆知善之為善，斯不善已。故有無相生，難易相成，長短相形，高下相盈，音聲相和，前後相隨。是以聖人處無為之事，行不言之教。萬物作焉而不辭，生而不有，為而不恃，功成而弗居。夫唯弗居，是以不去。

含德之厚，比於赤子。毒蟲不螫，猛獸不據，攫鳥不搏。骨弱筋柔而握固。未知牝牡之合而朘作，精之至；終日號而不嗄，和之至。知和曰常，知常曰明，益生曰祥，心使氣曰強。物壯則老。是謂不道，不道早已。

其政悶悶，其民淳淳。

其政察察，其民缺缺。禍兮，福所倚；福兮，禍所伏。孰知其極？其無正邪？正復為奇，善復為妖。民之迷，其日固久。是以聖人方而不割，廉而不劌，直而不肆，光而不耀。

【道德經第六十五章】

古之善為道者，非以明民，將以愚之。民之難治，以其智多。故以智治國，國之賊。不以智治國，國之福。知此兩者，亦楷式。常知楷式，是謂玄德。玄德深矣！遠矣！與物反矣！然後乃至大順。

江海所以能為百谷王者，以其善下之，故能為百谷王。是以聖人欲上民，必以言下之；欲先民，必以身後之。是以聖人處上而民不重，處前而民不害。是以天下樂推而不厭。以其不爭，故天下莫能與之爭。

【右第六十六章】

【道德經第六十八章】

善為士者不武，善戰者不怒，善勝敵者不爭。善用人者為之下。是謂不爭之德。是謂用人之力。是謂配天，古之極。

篆書作品

丁亥春日臨毛公鼎銘文於京華 蒲庵

【道德經第六十九章】

用兵有言，吾不敢為主而為客。不敢進寸而退尺。是謂行無行。攘無臂，仍無敵，執無兵。禍莫大於輕敵，輕敵則幾喪吾寶。故，抗兵相加，哀者勝矣。

用兵有言吾不敢為主而
為客不敢進寸而退尺是
謂行無行攘無臂仍無敵
執無兵禍莫大於輕敵輕
敵則幾喪吾寶

故抗兵相加哀者勝矣

道德經六十九章　立生

【道德經第七十三章】

勇於敢則殺，勇於不敢則活。知此兩者，或利或害。天之所惡，孰知其故？是以聖人猶難之。天之道，不爭而善勝，不言而善應，不召而自來，繟然而善謀。天網恢恢，疏而不失。

【道德經第七十四章】

民常不畏死，奈何以死懼之？若使民常畏死，而為奇者，吾得執而殺之，孰敢？常有司殺者殺。夫代司殺者殺，是謂代大匠斲。夫代大匠斲者，稀有不傷其手矣！

【道德經第七十五章】

民之饑，以其上食稅之多，是以饑。民之難治，以其上之有為，是以難治。民之輕死，以其求生之厚，是以輕死。夫唯無以生為者，是賢於貴生。

二〇一一年